NOTICE

Des Cristaux, Porcelaines, Argenterie, Vermeil, Plaqués, Plateaux, Tableaux, Gouaches, Gravures, Cartes géographiques et Livres,

DONT LA VENTE

Se fera les lundi 17, mardi 18 février 1823 et jours suivans, heure de midi, en l'hôtel de M. le duc de Fernand Nunez, ex-ambassadeur d'Espagne à la cour de France, rue Blanche, n° 5.

L'EXPOSITION

Aura lieu les 14 et 15 février, de midi à 4 heures.

La vente aura lieu dans l'ordre ci-dessus, en commençant par les Cristaux, et finira par les Livres.

---— * —---

LA PRÉSENTE NOTICE SE DISTRIBUE :

Chez M. LANEUVILLE père, Peintre et expert du Gouvernement pour les Objets d'arts, rue St.-Marc, n° 15;

Chez M. LANEUVILLE fils, Commissaire-Priseur, rue Neuve-des-Petits-Champs, n° 28.

Et chez P. MONGIE aîné, Libraire, Boulevart Poissonnière, n° 18.

PARIS, 1823.

DE L'IMPRIMERIE DE CASIMIR,
rue de la Vieille-Monnaie, n° 12.

VENTE

Des Cristaux, Porcelaines, Argenterie, Tableaux, Gouaches, Gravures, Cartes géogaphiques et Livres provenant de la succession de M. le duc de Fernand-Nunez.

CRISTAUX.

1 grand Plateau sur glace, orné de bronze doré, portant un grand Bol à punch et douze Verres en cristal richement taillés.

2 Cabarets sur plateaux de glace, aussi ornés de bronzes dorés, et garnis de trois Carafes et seize Verres en cristal taillé à facettes.

1 grand Service en cristal taillé et gravé, composé de grandes et moyennes Carafes, Carafes à vin, Verres de table, dits à vin de Bordeaux, d'entremets, de Champagne, de Madère, de vin claret, de vin du Rhin (ces derniers en cristal vert), Bols en cristal violet pour laver les mains, Rafraîchissoirs en cristal bleu.

Et quantité d'autres Verres à pates, Carafes,

Verres à liqueurs, Cloches à bougies, Verres à quinquets, etc., etc.

PORCELAINES.

Porcelaine blanche à filet.

1 Service composé d'environ :
- 11 douzaines Assiettes.
- 3 Soupières.
- 11 Beurrières et Ravières.
- 5 Sucriers.
- 2 Saladiers.
- 4 Compotiers.
- 10 Corbeilles à fruit.
- 2 Vases.

Faïence anglaise.

- 35 Assiettes.
- 4 Beurrières.
- 2 Plats.
- 6 Compotiers.
- 1 Coupe à fruit.
- 2 Glacières.
- 2 Sucriers.

Idem.

10 douzaines Assiettes.

6 Soupières, dont deux grandes.
28 Plats.
4 Légumiers et leurs plateaux.
3 Cuilliers à sauce.

Porcelaines dorées riches.

6 douzaines Assiettes pour dessert, à filets d'or et paysages.
2 douzaines Assiettes, sans paysages.
2 Sucriers.
8 Compotiers.
4 grands Vases.
4 douzaines Assiettes, fond doré plein.

1 Plateau en porcelaine à filet d'or, composé de neuf pièces.

Une quantité de Tasses et Soucoupes, Theyères, Pots au lait, Sucriers, diverses porcelaines.

ARGENTERIE ET VERMEIL.

2 Soupières avec Plateaux.
12 Bouts de tables.
2 Huiliers dont un en vermeil.
4 Casseroles couvertes et leurs Réchauds à esprit de vin.

8 douzaines d'Assiettes.

8 Caisses et leurs couvercles.

Quantité de Couverts, Couteaux et Fourchettes à découper, Couteaux de table et de dessert, Cuillers à soupe, à sauces, à ragoût, à thé, à café, à sel; Truelles, Cafetières, Théyères, Chocolatières, Saucières, Brochettes, Pinces, etc.

PLAQUÉ.

2 grandes Soupières avec Plateaux et 1 petite.
14 Plats ovales de différentes grandeurs.
6 Plateaux ronds à mains, *idem*, *idem*.
8 grandes et moyennes Cloches ovales.
4 Sceaux à vins.
12 Porte-bouteilles.
4 Saucières et leurs couvercles.
1 Panier à pain.
8 Boules.
2 Verrières
2 Rafraîchissoirs } plaqués or.

1 Surtout de table à quatre compartimens à glaces, avec Corbeilles garnies de cristaux, et Porte-Bougies.

4 Candelabres à branches tournantes, portant trois lumières, sur trépieds; accessoires, tels

que Pince à sucre et à asperges, Casse-noisettes, Porte-salière, Cafetières, Pots au lait, Lampe à esprit-de-vin, Grilles-Pain, couteau à fromage et à poisson, etc., etc., etc.

GRAND PLATEAU.

1 Surtout de table à sept compartimens avec glaces, galeries en bronzes dorés, orné de figures de Bacchantes, guirlandes de vignes et autres attributs.

Ledit Plateau, garni de trente-une pièces en bronze doré composées de figures, groupes, Cassolettes, Candelabres, Coupes et doubles accessoires, le tout ciselé et doré.

Au pourtour dudit Plateau sont seize Assiettes montées, soutenues chacune par trois figures en bronze ciselées et dorées; les Assiettes en vermeil, au nombre de vingt-huit. De plus douze Plateaux de dessert, aussi en bronze ciselé et doré, dont huit garnis en cristal taillé.

TABLEAUX.

1 Tableau par *Vanin*, représentant Vénus ouronnant L'Amour.

1 autre par *David Ricaest*, représentant une Femme entre deux Paysans.

1 autre, peint sur porcelaine par le même, d'après *Bergheim*.

1 autre, représentant le Peintre et son Modèle.

1 autre représentant une Bacchante et un petit Enfant.

1 autre représentant une Nymphe surprise.

1 autre représentant une jeune Fille appuyée sur un coussin.

1 autre représentant une Nymphe couchée.

1 autre peint par *Gérard*, représentant un Paysage.

1 autre peint par *Desir*, représentant une Femme et un Singe.

1 autre d'après *Granet*. Intérieur de Couvent.

1 tableau représentant un Satyre et des jeunes Filles, par *Desir*.

autre représentant une Femme dans la misère.

1 autre représentant une Course, d'après *Carle Vernet*.

1 autre peint par *Mallet*, représentant une jeune Fille et un jeune Homme.

1 autre par *Desir*, représentant une jeune Fille et un petit Garçon jouant auprès du feu avec un chat.

1 autre d'après *Valin*. La Balançoire.

1 autre représentant Vénus sortant du bain.

1 autre de *Valin*, représentant une Femme du peuple.

1 autre représentant un Intérieur de cloître.

1 autre de *Frank*, représentant l'Adoration des Bergers.

1 autre représentant Léda, par *Valin*.

2 autres de C. *Palemburg*. Paysages.

1 autre de *Frank*, représentant les trois Grâces.

1 autre représentant Vénus couchée, d'après le Titien.

1 Tableau représentant des Baigneuses, par *Valin*.

1 autre représentant un Ermite, par le même.

1 autre représentant un jeune Paysan au bord de l'eau.

1 Gouache par Maillet.

1 gravure représentant le Champ de Bataille de Waterloo.

1 gravure sous verre, cadre riche, représentant le Congrès de Vienne, avec l'eau-forte.

1 autre *idem* représentant S. M. Louis XVIII.

1 autre *idem* représentant le Duc de Berry.

1 autre *idem* représentant Lord Wellington.

Plusieurs autres gravures et dessins coloriés, encadrés.

GRAVURES EN FEUILLES.

Les vues de Londres et de ses environs.
Plusieurs portraits, etc.

NOTICE

De Livres français, anglais et espagnols, reliés et brochés.

N. B. Il y a une grande quantité de brochures qui seront vendues au commencement de la vacation, ainsi que beaucoup de gouaches, cartes, gravures, caricatures, etc., qui n'ont pu entrer dans cette courte notice.

~~~~~~~~~~~~~~~~~~~~~~~~~~~~~~~~~~~~~~~~~~~~~~~~~~~~~

1 Almanach Royal de France; années 1817, 1818, 1820 et 1821, vol. reliés et brochés.

2 Vie du Dauphin père de Louis XV, par l'abbé Proyart. *Lyon*, 1782. 2 vol. in-12 bas.

3 Paméla ou la Vertu récompensée, trad. de Richardson, par Prevost. *Rouen*, 1782, 8 vol. in-12, rel. en 4 vol. bas.

4 Lettres de Ninon de Lenclos au marquis de Sévigné. *Paris*, Capelle, 1806, 3 vol. in-18, portraits, brochés.

5 Constitution et organisation des Carbonari, ou documens exacts sur tout ce qui concerne cette société secrète, par Saint-Edme. *Paris*, 1821, in-8, broché.

6 Histoire de l'esclavage en Afrique de Dumont, natif de Paris, publié par Quesné. *Paris*, 1819.

7 La Captivité et la Mort de Pie VI, par le général de Merck. *Londres*, 1814, in-8, portrait du pontife, cartonné.

8 Précis historique de la dernière révolution d'Espagne, par Jullian. *Paris*, Mongie aîné, 1821, 1 vol. in-8, broché.

9 Chambre de 1820, ou la Monarchie sauvée, par un royaliste. *Paris*, 1821, 1 vol. in-8, broché.

10 Les Mille et une calomnies, ou Extraits des correspondances privées insérées dans les journaux anglais pendant le ministère de M. le duc de Cazes. *Paris*, 1822, 2 vol. in-8, br.

11 Rapport fait à la Cour des Pairs, le 15 mai 1820, par M. le comte de Bastard, Pair de France, dans le procès de Louis-Pierre Louvel. *Lyon*, 1820. 1 vol. in-8, broché.

12 L'Émigré en 1814, ou Scène de la Terreur, drame en 5 actes. *Paris*, 1820, in-8, broché.

13 Considérations politiques sur l'état actuel de l'Allemagne, traduit de l'allemand. *Paris*, 1821, in-8, broché.

14 De la Monarchie selon la Charte, par M. de Châteaubriant. *Londres*, 1816, in-8, papier vélin, broché.

15 Mémoires secrets sur l'établissement de la maison de Bourbon en Espagne, par le marquis de Louville. *Paris*, 1818, in-8, broché.

16 Louis XVI et ses Défenseurs. *Paris*, 1818, in-8, broché.

17 Correspondance littéraire, philosophique et politique du baron de Grimm, in-8 (incomplète).

18 Comptes rendus par les Ministres de tous les départemens, au 31 décembre 1818 (service courant et arriéré). — Les mêmes, par le Ministre secrétaire d'État des finances. 2 vol. in-4, cartonnés.

19 Lettres et ambassade de messire Philippe Canaye. *Paris*, 1635, 3 vol. in-folio, reliés en veau brun.

20 Les Ambassades et Négociations du cardinal du Perron. *Paris*, 1633, 1 vol. in-8, relié, veau brun, filets.

21 Commentaires de Blaise de Montluc. *Paris*, 1746, 4 vol. in-12, veau marbré.

22 Dictionnaire des Environs de Paris, par Oudiette; deuxième édition. *Paris*, 1817, 1 vol. in-8, broché.

23 Projet de la Proposition d'accusation contre M. le duc de Cazes, par M. Clausel de Coussergue. *Paris*, Dentu, 1820, in-8, broché.

24 Recueil de fables, par de Fonvielle. *Paris*, 1818, in-8, broché.

25 Vie privée du maréchal de Richelieu, contenant ses amours et ses intrigues. *Paris*, 1791, 2 vol. in-8, demi-reliure.

26 L'Ermite de la Chaussée-d'Antin et suite, par M. De Jouy. 7 vol. in-12, fig., brochés.

27 Théâtre de Voltaire, édition stéréotype de Didot, 12 vol. in-18, papier fin, brochés.
Emile, ou de l'Éducation, par J. J. Rousseau. Edition stéréotype, papier fin, 3 vol. in-18.
Nouvelle Héloïse, par le même. 6 vol. in-18, *idem*, brochés.

28 Histoire de l'Empire ottoman, par Salaberry. *Paris*, Lenormant, 1813; 4 vol. in-8, brochés.

29 Régénération de la nature végétale, par P. A. Rauch. *Paris*, Didot, 1818, 2 vol in-8, reliés en veau, porphyre vert, dentelle, dorés sur tranche.

30 Vie privée de Voltaire et de madame Duchâtelet, par madame de Graffigny. *Paris*, 1820, in-8, broché.

31 Marie, ou les Hollandaises. *Paris*, 1814; 3 vol. in-12, brochés.

32 Constitutions des Jésuites, traduites sur l'édition de Prague. *En France*, 1762, 3 vol. in-12, demi-reliure.

33 Le Lavater des dames, ou l'art de connaître les femmes sur leur physionomie, cinquième édition. *Paris*, 1815, in-16, figures coloriées, broché.

34 Les Sympathies, ou l'art de juger par les traits du visage; par madame de G. *Paris*, 1813, in-16, figures coloriées, broché.

35 L'Homme au Masque de Fer, par Regnault-Warin. *Paris*, 1816, 4 vol. in-12, brochés.

36 Histoire des Femmes françaises, par madame de Genlis. *Paris*, 1811, 2 vol. in-12, brochés.

37 Vie des Justes dans les plus hauts rangs de la société, par l'abbé Carron. *Paris*, 1817, 4 vol. in-12, brochés.

38 Voyage en Chine, ou Journal de la dernière ambassade en Chine, à la cour de Pékin, tra-

duit de H. Ellis, par J. Maccarthy. *Paris*, Mongie, 1818, 2 vol. in-8, avec cartes et figures, brochés.

38 *bis*. Voyages dans la partie septentrionale du Brésil, de 1809, à 1815, par H. Koster, traduction par M. Jay. *Paris*, Delaunay, 1818, 2 vol. in-8, figures coloriées, brochés.

39 Tableau de l'amour conjugal, par Venette, *Paris*, 1814, 2 vol. in-12, figures, brochés.

40 Essais sur l'histoire naturelle des quadrupèdes du Paraguay, par don Félix d'Azara. *Paris*, 1801, 2 vol. in-8, brochés.

41 Mémoires de la maison de Condé, seconde édition, *Paris*, 1820, 2 vol. in-8, portraits, brochés.

42 De l'Allemagne, par madame la baronne de Staël. *Paris*, 1813, 3 vol. in-8, cartonnés (première édition).

43 Biographie des hommes vivans. *Paris*, Michaud, 1816, tomes 1, 2, 3, in-8, brochés.

44 Mémoires de madame d'Épinay. *Paris*, 1818, 3 vol. in-8, brochés.

45 Considérations sur les principaux événemens de la Révolution Française, par madame la

baronne de Staël. *Paris*, 1818, 3 vol. in-8, brochés.

46 Voyages dans l'Amérique Méridionale, par don Félix de Azara. *Paris*, 1809, 4 vol. in-8, atlas, brochés.

47 Œuvres de Racine, édition stéréotype d'Hérhan, 5 vol. in-18, brochés.

48 Boyer's Royal dictionary abriged. *London*, 1814, 2 vol. reliés en 1 vol. in-8, basane.

49 An Abriedgment of the History of England, by Goldsmith. *London*, 1810, in-12, figures, relié en basane.

50 Manual of the system of Teaching of the British and forenig school Society. *London*, 1816, in-8, figures, relié dos maroquin rouge.

51 Cary's new Itinerary of the England, Wales and Scotland. *London*, 1812, in-8, demi-reliure.

52 The Inquisition un masked; by Antonio Puigblanch. *London*, 1816, 2 vol. in-8, fig. cartonnés.

53 Debret's, correct Peerage, of England, Scotland and Irland. *London*, 2 vol. in-16, fig. reliés, dos de veau.

54 An Accunt of the Vistit of his royal highness the prince régent, witth their I. 'and' R. majesties the emperor of all the Russias and king of Prussia, to the corporation at London. *London*, 1814, in-fol., fig. cartonné.

55 The History of the royal residences of England. *London*, 1817, N° 1 à 8, in-4, fig. coloriés.

56 Picturesque views of noblemen's and gentlemen's seats; by Hovell. *London*, in-fol., fig., rel. numéros 1 à 4.

57 Narrative of a ten years residence at Tripoli in Africa. *London*, 1816, in-4, cartes et fig. coloriées, cartonné.

58 The poetical Works of Olivier Goldsmith. *London*, 1811, 1 vol. in-4, relié, veau fauve gaufré.

59 Memoirs of the kings of Spain, of the house of Bourbon, by W. Coxe. *London*, 1815, 5 vol. in-8, cartonnés.

60 Nouveau Dictionnaire espagnol-français, et français-espagnol; par Gattel. 2 vol. in-16, reliés, basane.

61 A new Dictionary of the spanish and en-

glish languages; by Henry Neuman. *London*, 1800, 2 vol. in-8, basanne.

62 Diccionario de la lengua castellana, compuesto por la real academia española, reducido à un tomo para su mas facil uso; quarta edicion. *Madrid*, 1809, in-4, relié, basane.

63 La Lyra de la libertad, Poesias patrioticas de D. C. de Bena. *London*, 1813, in-8, veau porphyre vert, filets.

64 Ordenanzas de S. M. para al regimen, disciplina, subordinacion, y servicio de sus exercitos. *Madrid*, 1768, 3 vol. in-8, couronne, reliés, basane.

65 El Universal, in-folio, janvier, février et mars 1814, relié en 1 vol., demi-reliure.

66 El Conciso, 7 vol. petit in-4, demi-reliure. (Journal espagnol de 1812 et 1813.)

Gaceta de la Regencia de las Espanas. 2 vol. petit in-4. (Autre journal espagnol pour 1812.)

El Redactor general. 7 vol. in-folio, demi-reliure. (Autre journal espagnol de 1812 et 1813.)

67 Historica de la Revolucion de Nueva Espana, de don Jose Guerra. *Londres*, 1813, 2 vol. in-8, cartonnés.

68 Constitucion politica de la monarquia espanola. *Cadiz*, 1812; 1 vol. in-folio, cartonné.

69 Historia de la Guerra de Espana contra Napoleon Bonaparte. *Madrid*, 1818, 1 vol. in 8, demi-reliure, maroquin bleu.

69 Don Quixota de la Mancha, en *Paris*, Bossange, 1814; 7 vol. in-18, papier vélin, reliés en veau, dorés sur tranche.

70 Il Califfo di Badad, de Manuel Garcia. in-4, cartonné. (4 exemplaires.)

71 Wenkii. Juris gentium. *Lipsiæ*, 3 vol. in-8, demi-reliure.

72 Dissertatio medica inauguralis de febre epidemica. *Edimburgi*, 1813, in-8, papier vélin, maroquin rouge, doré sur tranche.

73 Géographie moderne, par Malte-Brun. 5 v. in-8, brochés, et atlas in-folio, cartonné.

74 Map of the central States of Europe. *London*, 1815; collée sur toile blanche, étui.

75 La grande carte d'Italie, édition de Londres, en 2 feuilles, collées sur toile, étui.

76 Grande carte des Pyrénées-Orientales, en 4 feuilles collées sur toile, étui.
Une grande quantité de plusieurs cartes des cinq

parties du monde, en feuilles et collées, qui n'ont pu être détaillées au catalogue, et qui seront vendues par lots.)

77 Un grand carton in-folio contenant des portraits, des figures, des caricatures anglaises et françaises.

(Une grande quantité de gravures en tous genres qui n'ont pu être détaillées dans ce catalogue, et qui seront vendues dans le cours de cette vacation.)

78 Une collection de 40 figures in-4, coloriées, représentant les vues des monumens et curiosités de Londres.

79 Description de la salle d'exercice de Moscou, par M. de Betancourt. *Saint-Pétersbourg*, 1819. in-folio, fig., demi-reliure.

80 Mémoires du duc de Sully. *Liége*, 1788. 10 vol. in-12, brochés.

81 Mémoires du maréchal de Bassompierre, contenant sa vie et ce qui s'est fait de remarquable à la cour de France pendant quelques années. *Amsterdam*, 1723, 4 vol. in-12, reliés en veau.

82 Collection historique des ordres de chevalerie civils et militaires, existant chez les différens peuples du monde, par M. Perrot. *Paris*, 1820, in-4, figures, broché.

83 Le Droit de la Nature et des Gens, par le baron de Puffendorf, traduit par Jean Barbeyrac. *Amsterdam*, 1706, 2 vol. in-4, reliés en veau.

84 L'Ambassadeur et ses fonctions, par Wicquefort. *Cologne*, 1715, 2 vol. in-4, reliés en veau à compartimens.

85 Les Négociations de M. le président Jeannin, *Paris*, 1656, in-folio, portrait, relié en basane, filets.

86 Négociations diplomatiques et politiques du président Jeannin, nouvelle édition. *Paris*, 1819, 3 vol. papier vélin, reliés en papier maroquin rouge.

87 Abrégé de l'histoire des Traités de paix, entre les puissances de l'Europe, par Koch. *Basle*, 1797, 4 vol. 8, demi-reliure.

Histoire abrégée des Traités de paix entre les puissances de l'Europe, par Koch; publiée par Fr. Schoell. *Paris*, 1817 et suivant. 14 vol, in-8, brochés.

88 Recueil des pièces officielles, politiques et diplomatiques, publiées par M. Schoell. *Paris*, 1814 et suivant, 7 vol. in-8 demi-reliure, dos de veau.

89 Martens, Recueil des traités de paix. *Gottingue*, 1791 et suiv., 14 vol. in-8, y compris le supplément et le cours diplomatique, reliés dos de veau.

90 Idylles de Théocrite, traduites en français, par J.-B. Gail, le texte grec au regard de la traduction. *Paris*, an IV, 2 vol. in-4, papier vélin, relié en un seul vol. basane.

91 Les Éphémérides, politiques, littéraires et religieuses, par MM. Noël et Laplace, troisième édition. *Paris*, 1812, 12 vol. in-8, brochés.

92 Du Congrès de Vienne, par M. de Pradt. *Paris*, 1815, 2 vol. in-8.

Mémoires sur la révolution d'Espagne, par le même. *Paris*, 1816, un vol. in-8, broché.

93 Du Congrès de Troppau, par Bignon. *Paris*, 1821, in-8, broché.

94 De l'Affaire des Élections, par M. de Pradt. *Paris*, 1820, 1 vol. in-8, broché.

95 De la Révolution actuelle de l'Espagne, par M. de Pradt. *Paris*, 1820, 1 vol. in-8, broché.

96 Du Gouvernement de la France et du mi-

nistère actuel, par M. Guizot. *Paris*, Ladvocat, 1820, in-8, broché.

Des moyens de gouvernement et d'opposition dans l'état actuel de la France, par le même. *Paris*, 1821, in-8, broché.

97 Fables choisies de La Fontaine, ornées de figures lithographiques, par Carle et Horace Vernet. *Paris*, 1818, 2 vol. in-4, oblongs, demi-reliure, et dans des étuis.

98 Plans raisonnés de toutes les espèces de jardins, par M. Thouin. *Paris*, 1819, 7 cahiers in-folio, coloriés.

99 Les Amours du chevalier de Faublas, par Louvet de Couvray. Nouvelle édition, ornée de 8 belles gravures. *Paris*, 1821, 4 vol. in-8, brochés.

100 La Revue chronologique de l'Histoire de France, de 1787 à 1818. *Paris*, F. Didot, 1820, 1 vol. in-8, broché.

101 Biographie pittoresque des Députés, ornée de 15 portraits, et du plan de la salle des séances. *Paris*, 1820, in-8, broché.

102 Pensées de Pascal. *Paris*, 1812, 2 vol. in-18, reliés en veau, filets.

103 Histoire de l'Empire de Russie, sous Pierre

le Grand, par Voltaire. *Paris*, 1809, 1 vol. in-8, papier vélin, portrait, relié en veau brun, doré sur tranche.

104 Contes et Romans de Voltaire. *Paris*, 1809, 2 vol. in-8, figures, maroquin vert, à comp., dorés sur tranche.

105 Dernières années du règne de la vie de Louis XVI, par F. Hue. Deuxième édition. *Paris*, imprimerie royale, 1816, 1 vol. in-8, portrait, papier vélin, relié en veau, filets, doré sur tranche.

116 Mémoires concernant Marie-Antoinette, reine de France, et sur plusieurs époques de la Révolution française, par J. Weber. *Londres*, 1809, 3 vol. in-8, portraits, cartonnés.

107 Histoire de France, représentée par figures, accompagnée d'un précis historique; par S. A. David. *Paris*, 1819, 3 vol. in-8, fig., reliés, veau, porphyre vert.

108 Copies of the original Letters and despatches of the generals, ministers, grand officers of state, etc., at Paris, to the emperor Napoleon, at Dresden. *London*, 1814. 1 vol. in-8, cartonné.

109 La Bonapartéide, ou le Nouvel Attila; par Courtois. *Paris*, 1819, in-8, broché.

110 Recueil des Manifestes, Proclamations, Discours, Décrets, etc., de Napoléon Bonaparte; publié par Lowis Goldsmith. *Londres*, 1810, in-8, cartonné.

111 Histoire secrète du cabinet de Napoléon Bonaparte; par Goldsmith. *Londres*, in-8, cartonné.

112 Correspondance inédite, officielle et confidentielle de Napoléon Bonaparte. *Paris*, 1820 et suiv. 6 vol. in-8, brochés.

113 Mémoires pour servir à l'histoire de la vie privée, du retour et du règne de Napoléon, en 1815, par M. Fleury de Chaboulon. *London*, 1819. 2 vol. in-8, papier vélin, brochés.

114 Sketches taken at Waterloo, by Roche. in-4, demi-reliure, maroquin rouge.

115 Battle of Waterloo, with circumstantial détails. *London*, 1815. in-8, avec carte col., cart.

116 The Battle of Waterloo, also of Ligny, and Quatre-Bras, published by authority, by George Jones, ten édition. *London*, 1817. 2 vol. in-4, cartes et fig., et *fac-similies*, cart.

117 Recueil de Décrets, Ordonnances, Traités de paix, Manifestes, etc., de Napoléon Bo-

naparte, par Louis Goldsmith. Londres, 1813 et suiv. 4 vol. in-8, cartonnés.

118 Vie politique et militaire de Napoléon, par M. Arnault. *Paris*, 1822 et suiv., in-folio, livraisons 1 à 5.

119 Tableaux historiques de la Révolution française. *Paris*, 1817. 2 vol. in-folio, cartonnés.

120 Suite d'études calquées et dessinées d'après cinq tableaux de Raphaël, publiée par Emeric David. *Paris*, 1818 et suiv. grand in-folio, numéros 1 à 6 (plusieurs exemplaires).

121 Voyage dans le Levant, en 1817 et 1818, par M. de Forbin, grand in-folio, dans son carton.

www.ingramcontent.com/pod-product-compliance
Lightning Source LLC
Chambersburg PA
CBHW030122230526
45469CB00005B/1757